赵泉涛 编写

欧阳询化度寺碑

历代经典碑帖高清放大对照本

长江出版传媒

湖北美术出版社

图书在版编目（CIP）数据

欧阳询化度寺碑 / 赵泉涛编写 .
—武汉：湖北美术出版社，2017.1
（历代经典碑帖高清放大对照本）
ISBN 978-7-5394-9004-5

Ⅰ . ①欧…
Ⅱ . ①赵…
Ⅲ . ①楷书－碑帖－中国－唐代
Ⅳ . ① J292.24

中国版本图书馆 CIP 数据核字（2016）第 306109 号

责任编辑：熊　晶
技术编辑：范　晶

策划编辑：墨点字帖
封面设计：墨点字帖

欧阳询化度寺碑　　　　　　　　© 赵泉涛　编写

出版发行：长江出版传媒　湖北美术出版社
地　　址：武汉市洪山区雄楚大道 268 号 B 座
邮　　编：430070
电　　话：（027）87391256　　　87679564
网　　址：http://www.hbapress.com.cn
E - mail: hbapress@vip.sina.com
印　　刷：武汉精一佳印刷有限公司
开　　本：880mm×1230mm　　　1/16
印　　张：3
版　　次：2017 年 1 月第 1 版　　2017 年 1 月第 1 次印刷
定　　价：21.00 元

注：书内释文对照碑帖进行了点校，特此说明如下：
1. 繁体字、异体字，根据《通用规范字表》直接转换处理。
2. 通假字、古今字，在释文中先标出原字，在字后以（）标注其对应本字、今字。存疑之处，保持原貌。
3. 错字先标原字，在字后以＜＞标注正确的文字。脱字、衍字及书者加点以示删改处，均以［］标注。
原字残损不清处，以□标注；文字可查证的，补于□内。

回执地址：武汉市洪山区雄楚大街268号省出版文化城C座603室
邮　　编：430070
收 信 人：墨点字帖编辑部

有奖问卷

亲爱的读者，非常感谢您购买"墨点字帖"系列图书。为了提供更加优质的图书，我们希望更多地了解您的真实想法与书写水平，在此设计这份调查表，希望您能认真完成并连同您的作品一起回寄给我们。

前100名回复的读者，将有机会得到老师点评，并在"墨点字帖微信公众号"上展示或获得温馨礼物一份。希望您能积极参与，早日练得一手好字！

1. 您会选择下列哪种类型的书法图书？（请排名）_____

　 A.毛笔描红　B.书法教程　C.原碑帖　D.集联　E.篆刻　F.鉴赏与研究　G.书法字典　H.其他

2. 在选择传统碑帖时，您更倾向于哪种书体？请列举具体名称。

3. 您希望购买的字帖中有哪些内容？（可多选）

　 A.技法讲解　 B.章法讲解　 C.作品展示　 D.创作常识　 E.诗词鉴赏　 F.其他_____

4. 您选择毛笔字帖时，更注重哪些方面的内容？（可多选）

　 A.实用性　 B.欣赏性　 C.实用和欣赏相结合　 D.出版社或作者的知名度　 E.其他_____

5. 您希望购买的原碑帖与集联类图书，是多大的开本？

　 A.16开（210×285mm）　 B.8开（285×420mm）　 C.12开（210×375mm）

6. 您购买此书的原因有哪些？（可多选）

　 A.装帧设计好　 B.内容编写好　 C.选字漂亮　 D.印刷清晰　 E.价格适中　 F.其他_____

7. 您每年大概投入多少金额来购买书法类图书?每年大概会购买几本?

8. 请评价一下此书的优缺点：

姓名：　　　　　性别：　　　　年龄：

电话：　　　　　E-mail:

地址：

出版说明

每一门艺术都有它的学习方法，临摹法帖被公认为学习书法的不二法门，但何为经典，如何临摹，仍然是学书者不易解决的两个问题。本套丛书引导读者认识经典，揭示法书临习方法，为学书者铺就了顺畅的书法艺术之路。具体而言，主要体现以下特色：

一、选帖严谨，版本从优

本套丛书遴选了历代碑帖的各种书体，上起先秦篆书《石鼓文》，下至明清王铎行草书等，这些法帖经受了历史的考验，是公认的经典之作，足以从中取法。但这些法帖在流传的过程中，常常出现多种版本，各版本之间或多或少会存在差异，对于初学者而言，版本的鉴别与选择并非易事。本套丛书对碑帖的各种版本作了充分细致的比较，从中选择了保存完好、字迹清晰的版本，尽可能还原出碑帖的形神风韵。

二、原帖精印，例字放大

尽管我们认为学习经典重在临习原碑原帖，但相当多的经典法帖，或因捶拓磨损变形，或因原字过小难辨，给初期临习带来困难。为此，本套丛书在精印原帖的同时，选取原帖中具有代表性的例字，或还原成墨迹，或由专业老师临写，或用名家临本，放大与原帖进行对照，方便读者对字体细节的深入研究与临习。

三、释文完整，指导精准

各册对原帖用简化汉字进行标识，方便读者识读法帖的内容，了解其背景，这对深研书法本身有很大帮助。同时，笔法是书法的核心技术，赵孟頫曾说："书法以用笔为上，而结字亦须用工，盖结字因时而传，用笔千古不易。"因此对诸帖用笔之法作精要分析，揭示其规律，以期帮助读者掌握要点。

俗话说"曲不离口，拳不离手"，临习书法亦同此理。不在多讲多说，重在多写多练。本套丛书从以上各方面为读者提供了帮助，相信有心者藉此对经典法帖能登堂入室，举一反三，增长书艺。

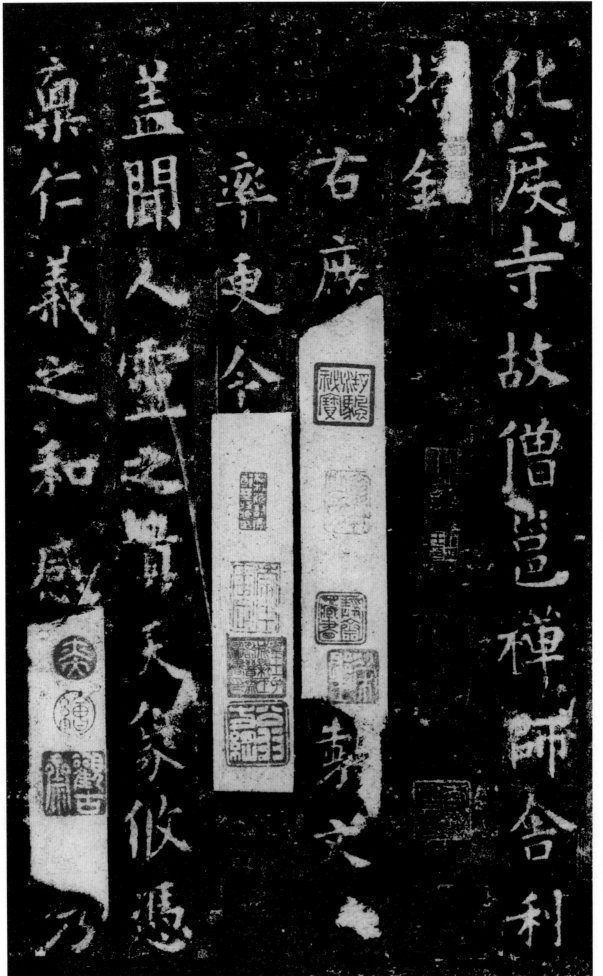

化度寺故僧邕禅师舍利塔铭。右庶子李百药制文。率更令欧阳询书。盖闻人灵之贵。天象攸凭。禀仁义之和。感山川之秀。

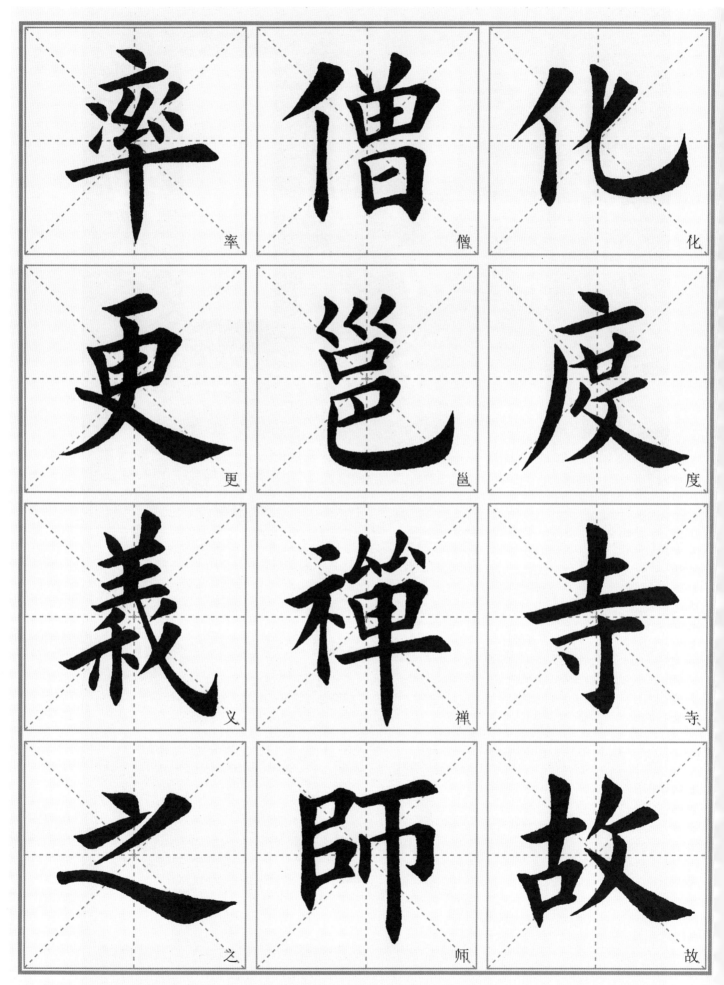

率 僧 化

更 邕 度

義 禪 寺

之 師 故

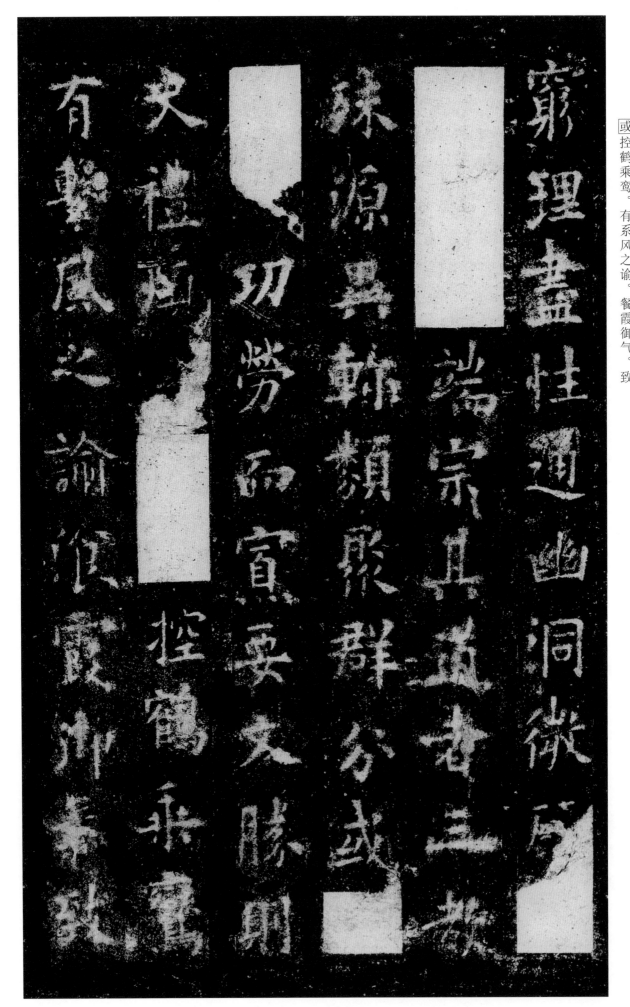

穷理尽性。通幽洞微。研其虑者百端。宗其道者三教。殊源异轸。类聚群分。或博而无功。劳而寡要。文胜则史。礼烦斯黩。或控鹤乘鸾。有系风之谕。餐霞御气。致

3

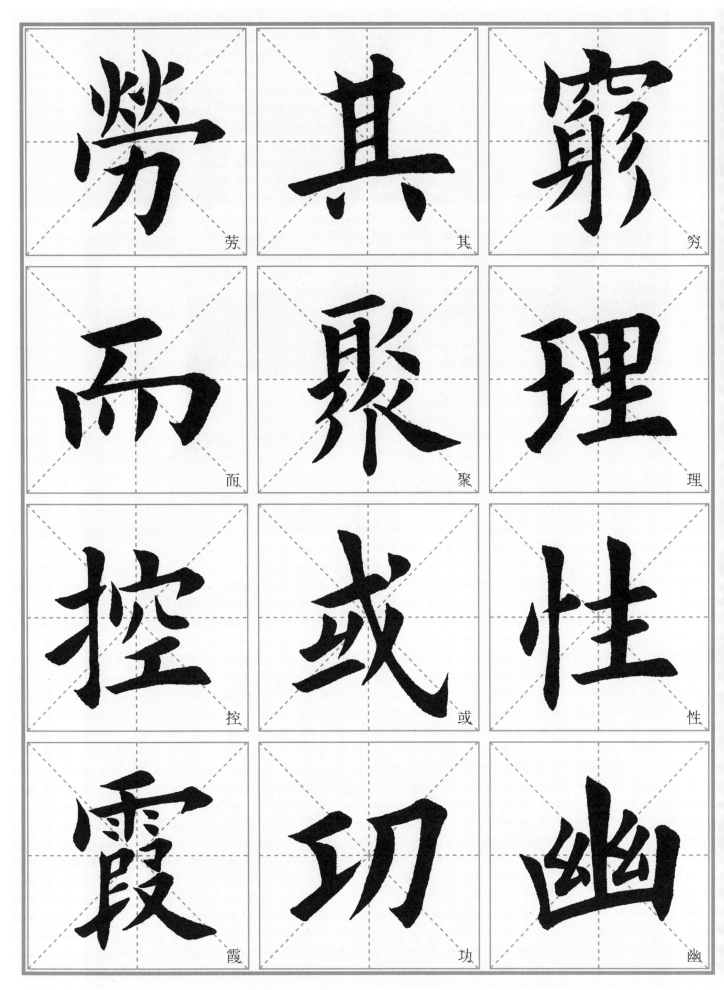

劳　其　穷

而　聚　理

控　或　性

霞　功　幽

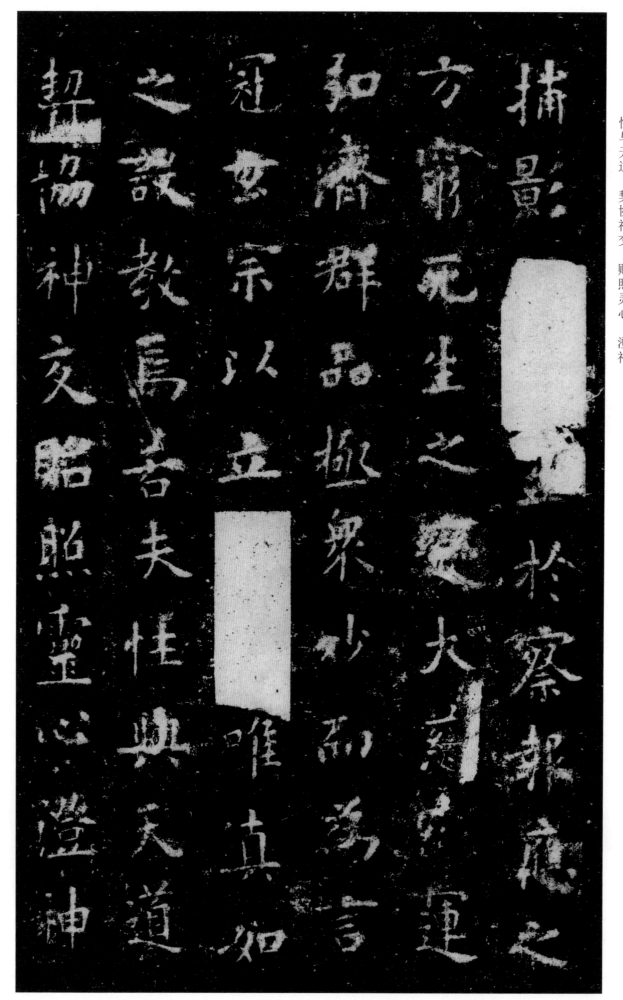

捕影之讥。至於察报应之方。穷死生之变。大慈广运。弘济群品。极众妙而为言。冠玄宗以立德。其唯真如之设教焉。若夫性与天道。契协神交。贻照灵心。澄神

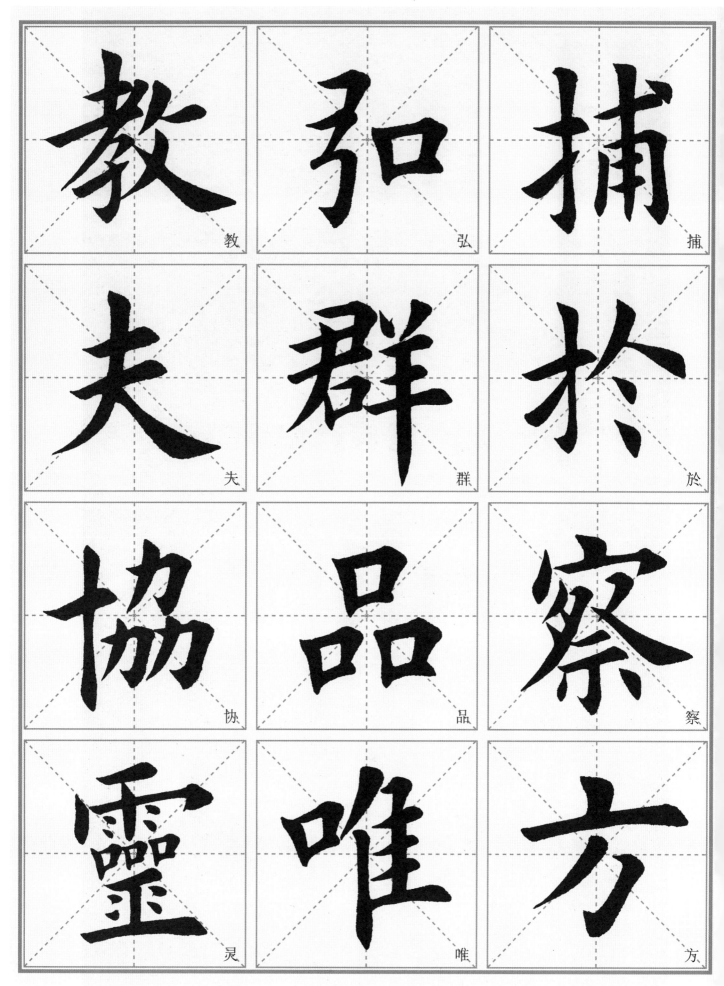

教　弘　捕

夫　群　於

協　品　察

靈　唯　方

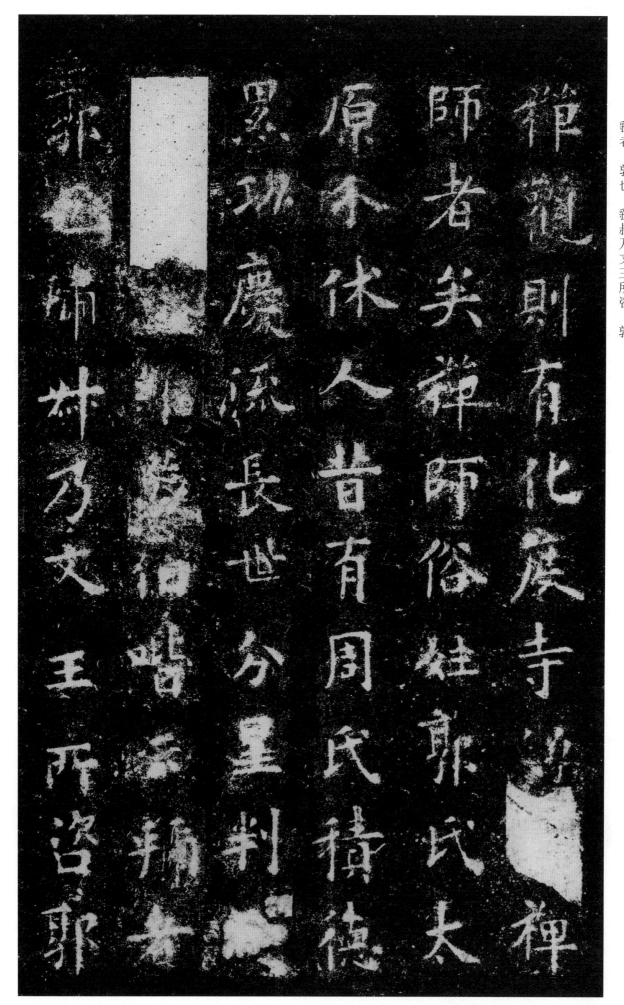

禅观。则有化度寺僧邕禅师者矣。禅师俗姓郭氏。太原介休人。昔有周氏。积德累功。庆流长世。分星判野。大启藩维。蔡伯喈云。号者。郭也。号叔乃文王所咨。郭

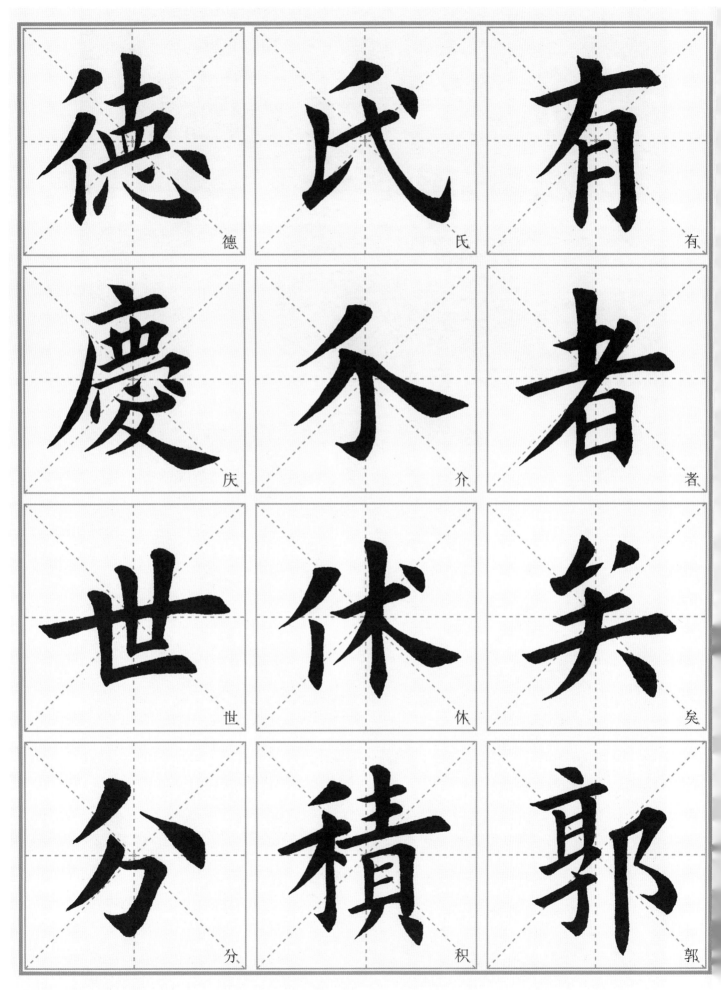

德　氏　有

庆　介　者

世　休　矣

分　积　郭

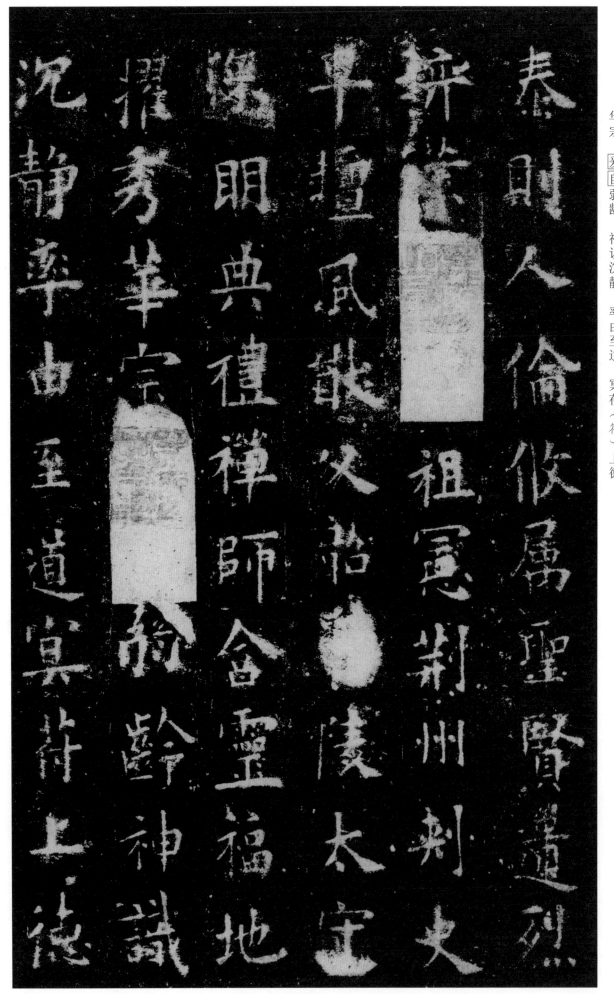

泰则人伦攸属。圣贤遗烈。弈（奕）叶其昌。祖宪。荆州刺史。早擅风猷。父韶。博陵太守。深明典礼。禅师舍灵福地。擢秀华宗。爰自弱龄。神识沉静。率由至道。冥苻（符）上德。

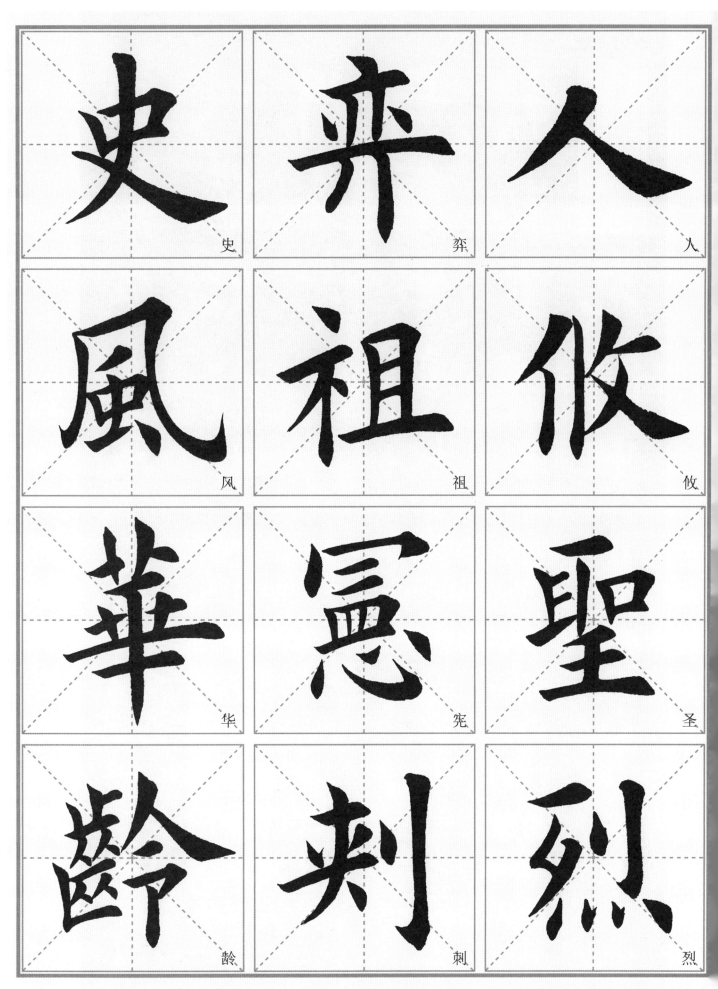

史

弈

人

风

祖

攸

華

宪

聖

龄

刺

烈

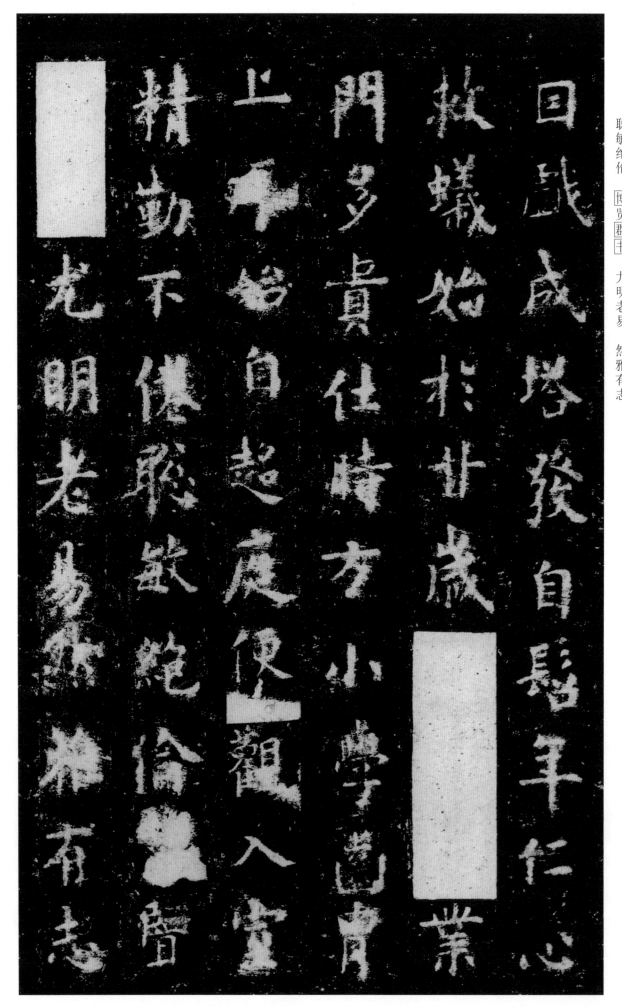

因戏成塔。发自髫年。仁心救蚁。始於廿岁。世传儒业。门多贵仕。时方小学。齿胄上庠。始自趋庭。便观入室。精勤不倦。博览群书。尤明老易。然雅有志聪敏绝伦。

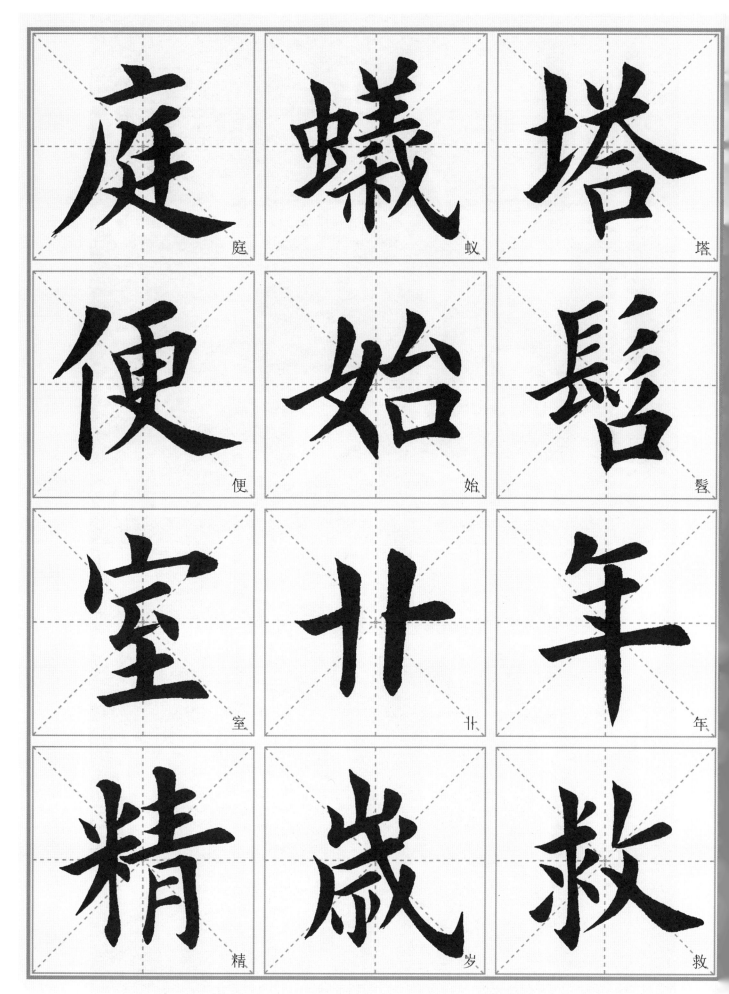

庭　蟻　塔
便　始　鬐
室　廿　年
精　歲　救

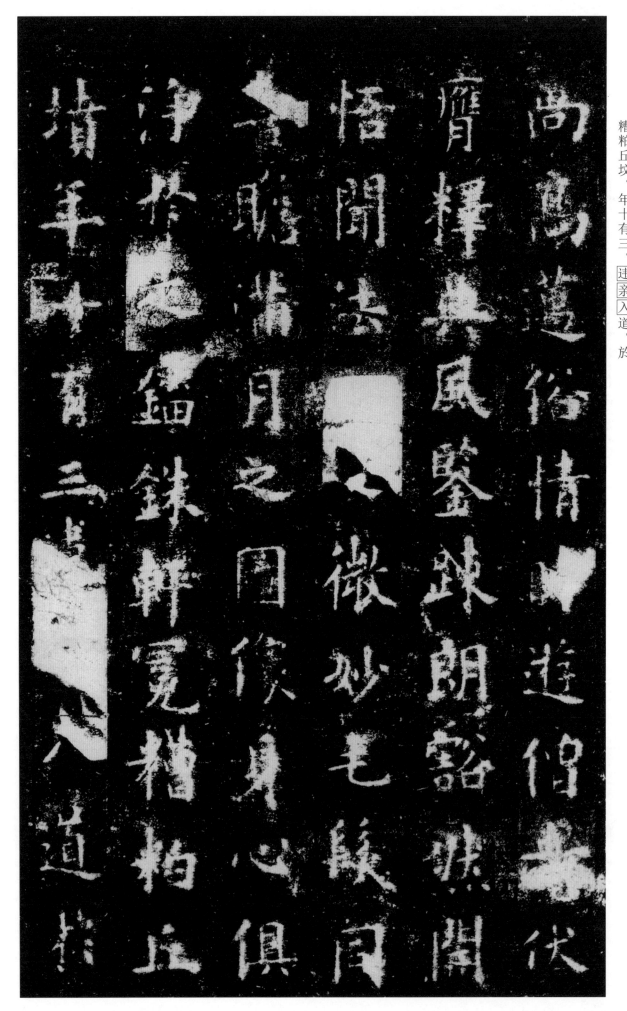

尚。高迈俗情。□时□游僧□寺□。伏膺释典。风鉴疏朗。豁然开悟。闻法□海□之微妙。毛发同喜。瞻满月之图像。身心俱净。於是锱铢轩冕。糟粕丘坟。年十有三。□违□亲□入□道。於

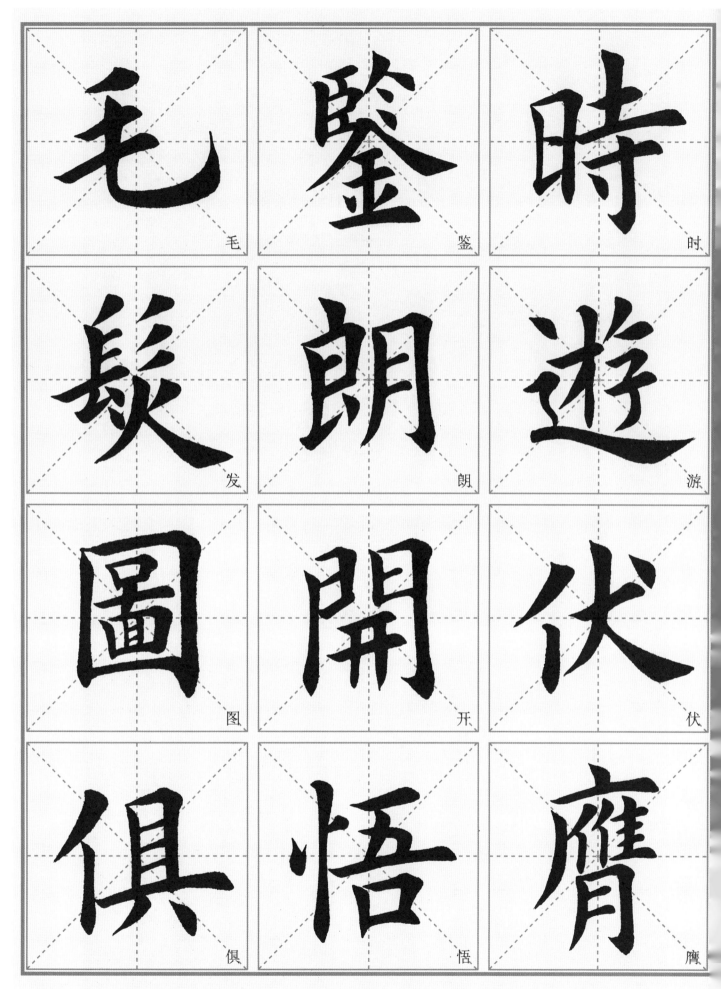

毛　鑒　時

髮　朗　遊

圖　開　伏

俱　悟　膺

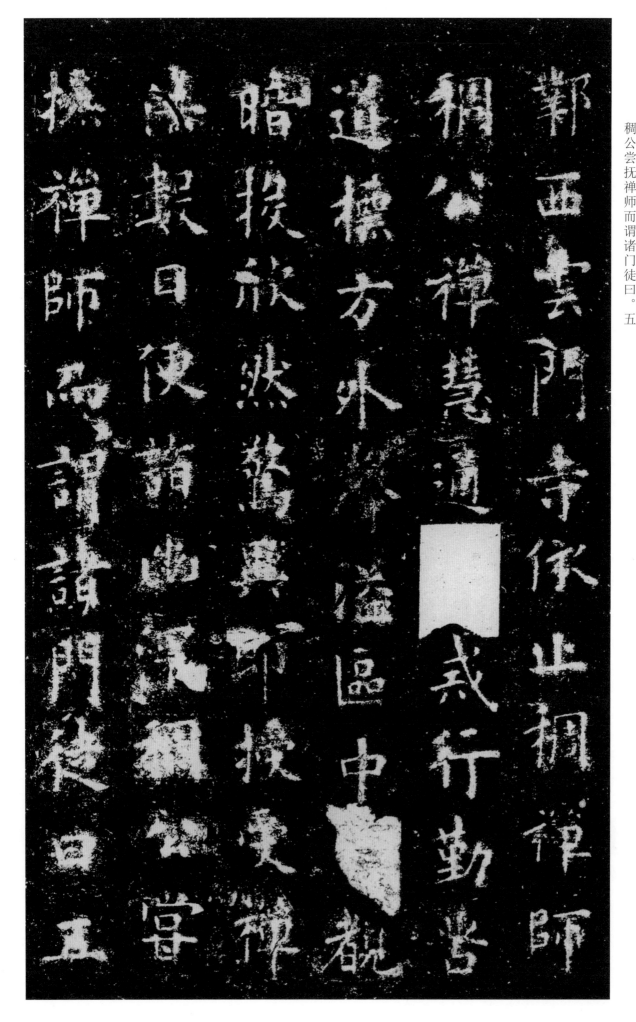

鄴西云门寺。依止稠禅师。稠公禅慧通灵。戒行勤苦。道标方外。声溢区中。□暗暗投。欣然惊异。即授受禅法。数日便诣幽深。稠公尝抚禅师而谓诸门徒曰。五

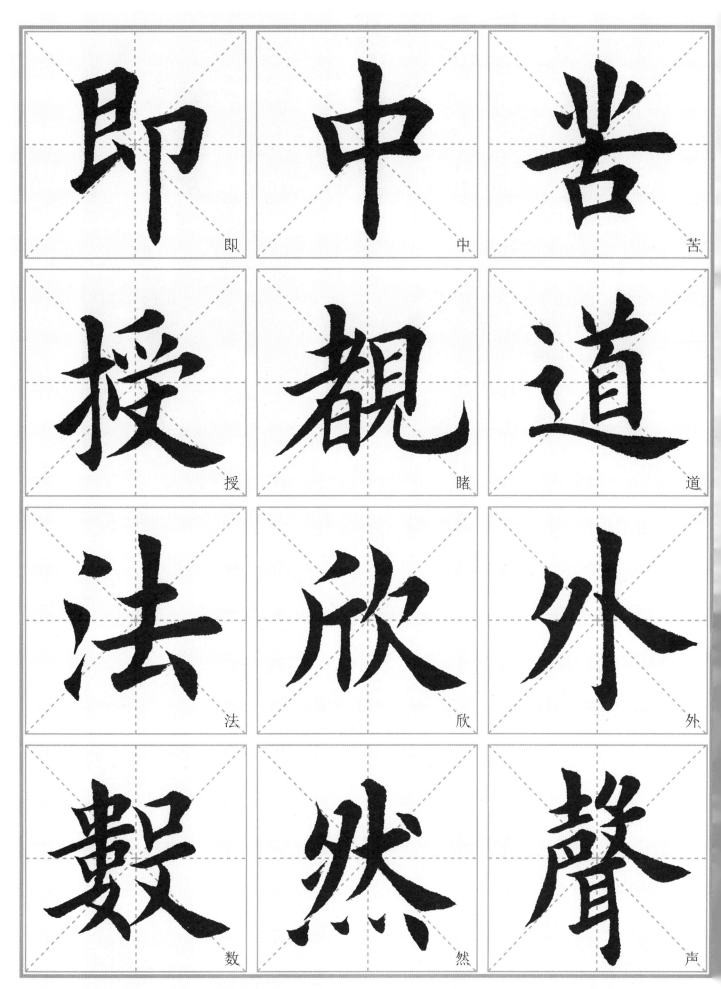

即	中	苦
授	観	道
法	欣	外
穀	然	聲

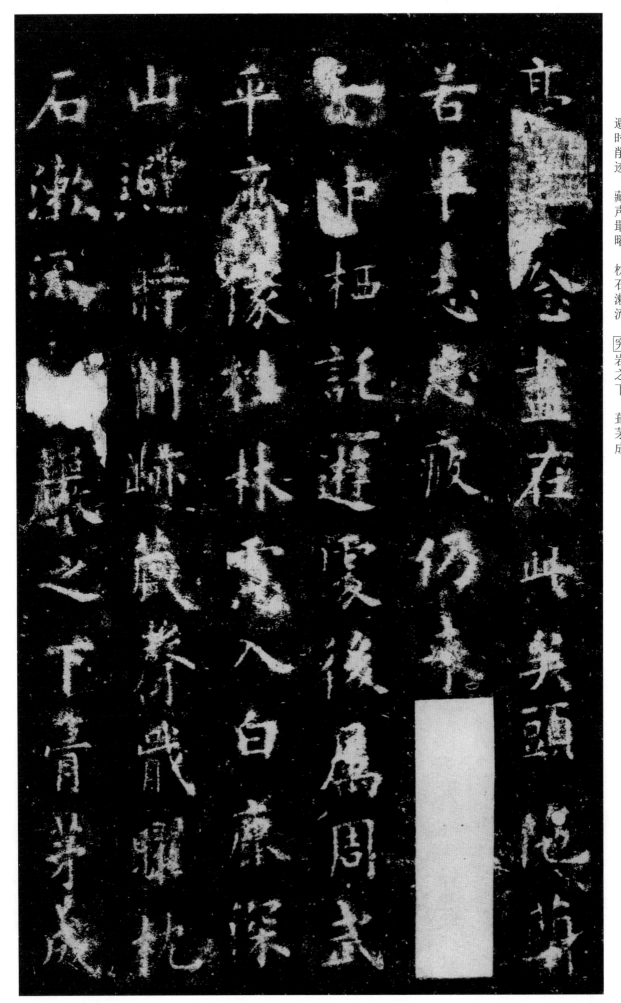

亭（停）四念。尽在此矣。头陁（陀）兰若。毕志忘疲。仍来往林虑山中。栖托游处。后属周武平齐。像法隳坏。入白鹿深山。避时削迹。藏声戢曜。枕石漱流。穷岩之下。茸茅成

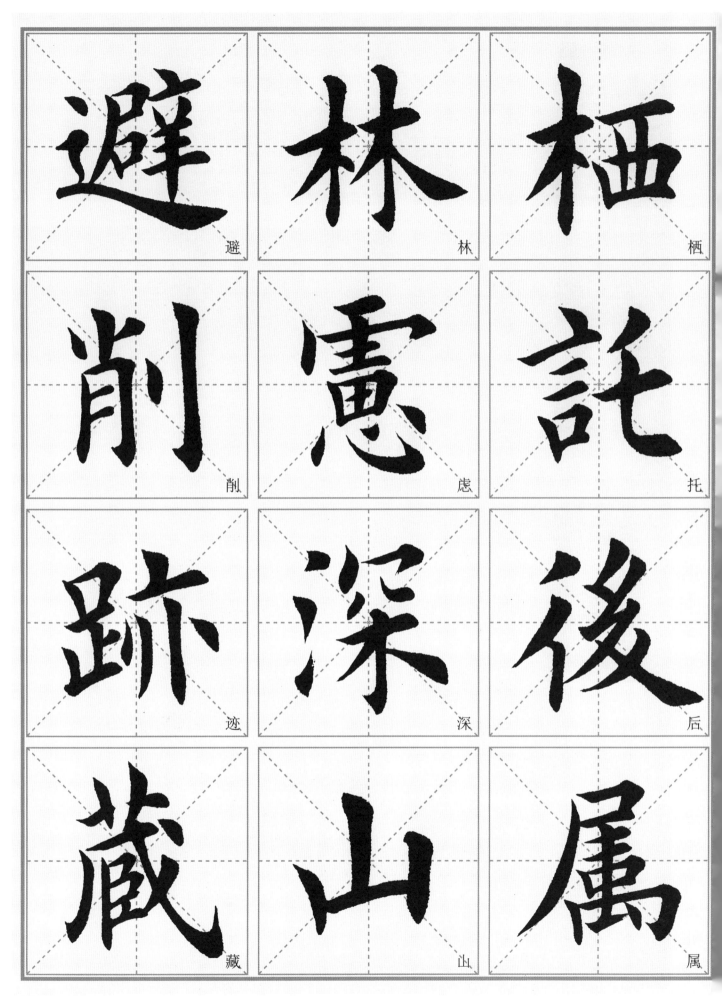

避

林

栖

削

憲

託

跡

深

後

藏

山

屬

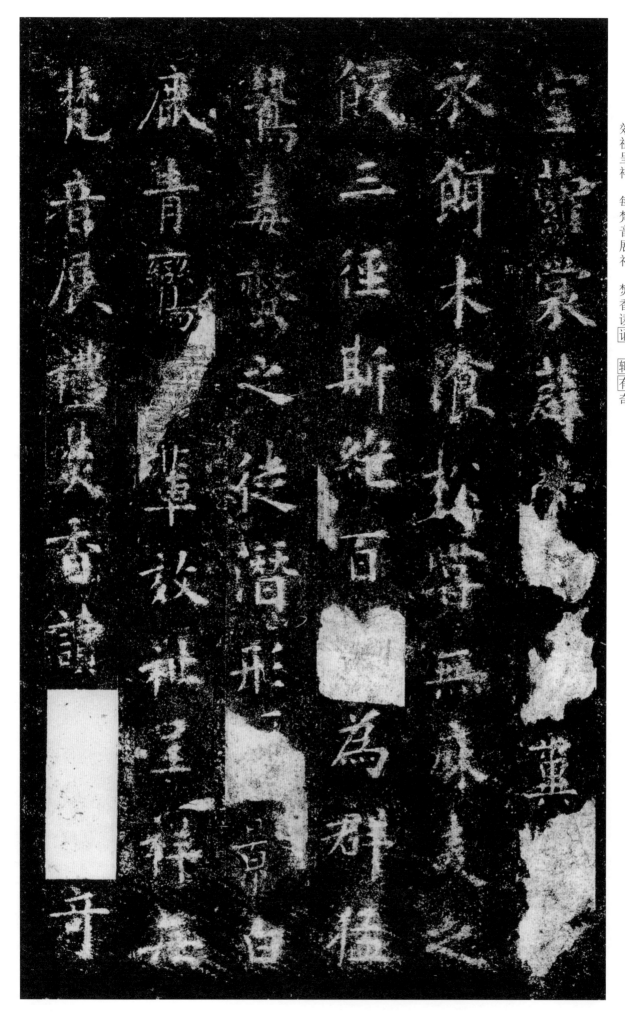

室。萝裳薜带。□唯粪扫之衣。饵术餐松。尝无麻麦之饭。三径斯绝。百卉为群。猛鸷毒螫之徒。潜形匿影。白鹿青鸾之辈。效祉呈祥。每梵音展礼。焚香读诵。辄有奇

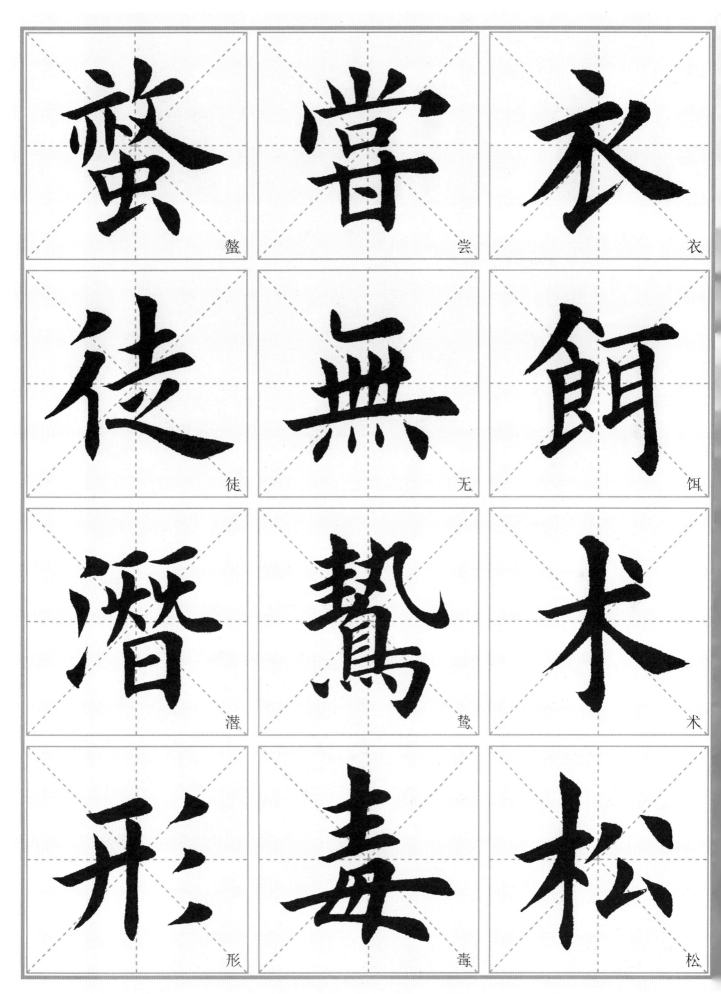

螫 尝 衣

徒 無 餌
徒 无 饵

潜 鷙 术
潜 鷙 术

形 毒 松
形 毒 松

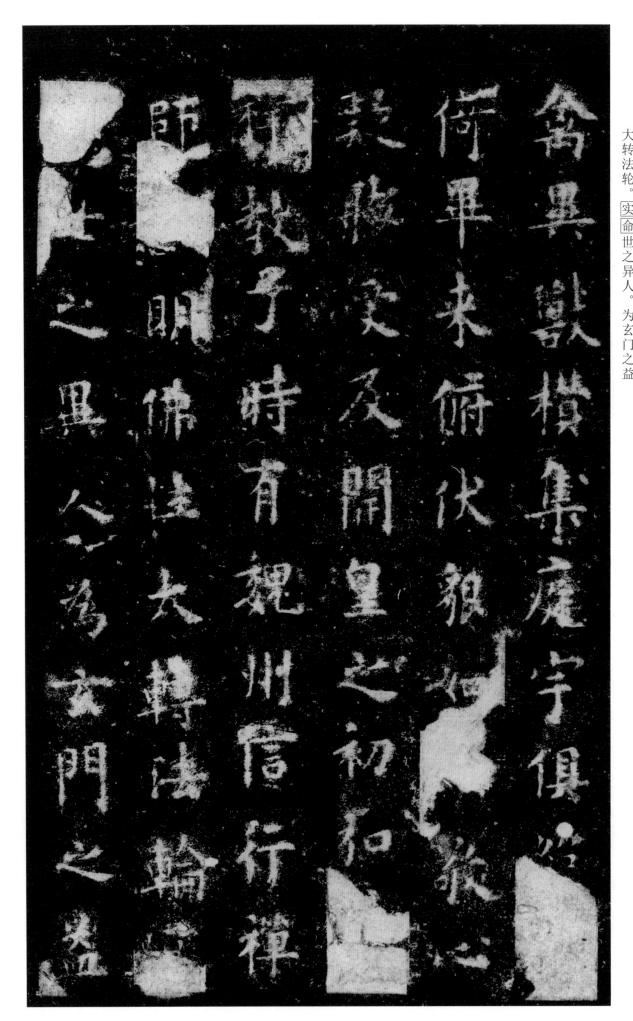

禽异兽。攒集庭宇。俱绝 倚。毕来俯伏。貌如 恭 敬。心疑听受。及开皇之初。弘 阐 释教。于时有魏州信行禅师。深 明佛性。大转法轮。 实 命世之异人。为玄门之益

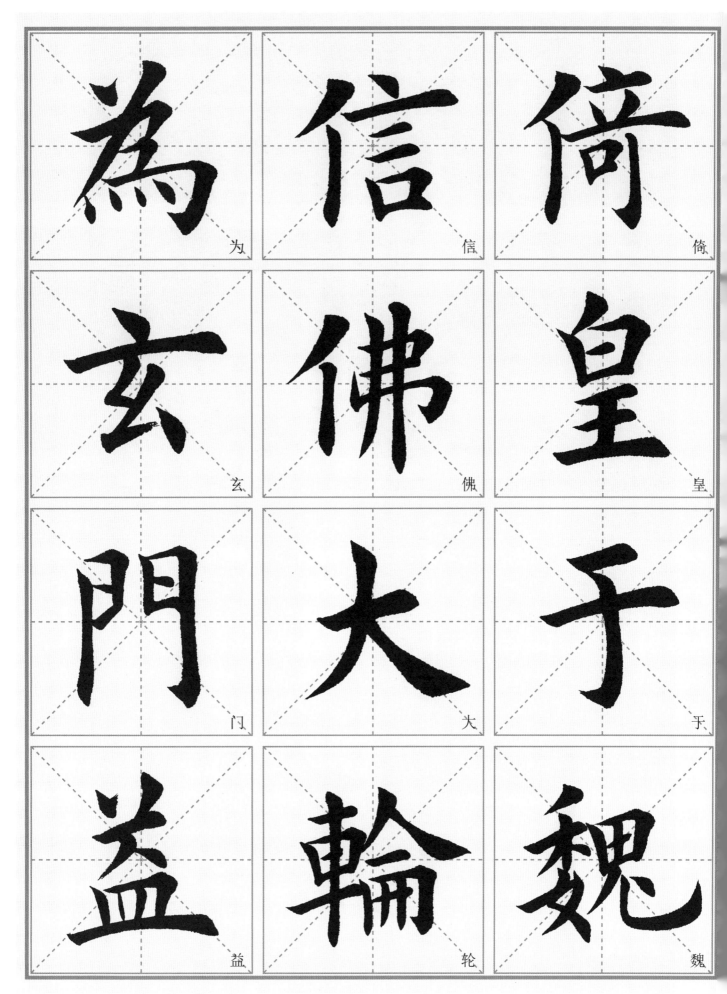

為　为

信　信

倚　倚

玄　玄

佛　佛

皇　皇

門　门

大　大

于　于

益　益

輪　轮

魏　魏

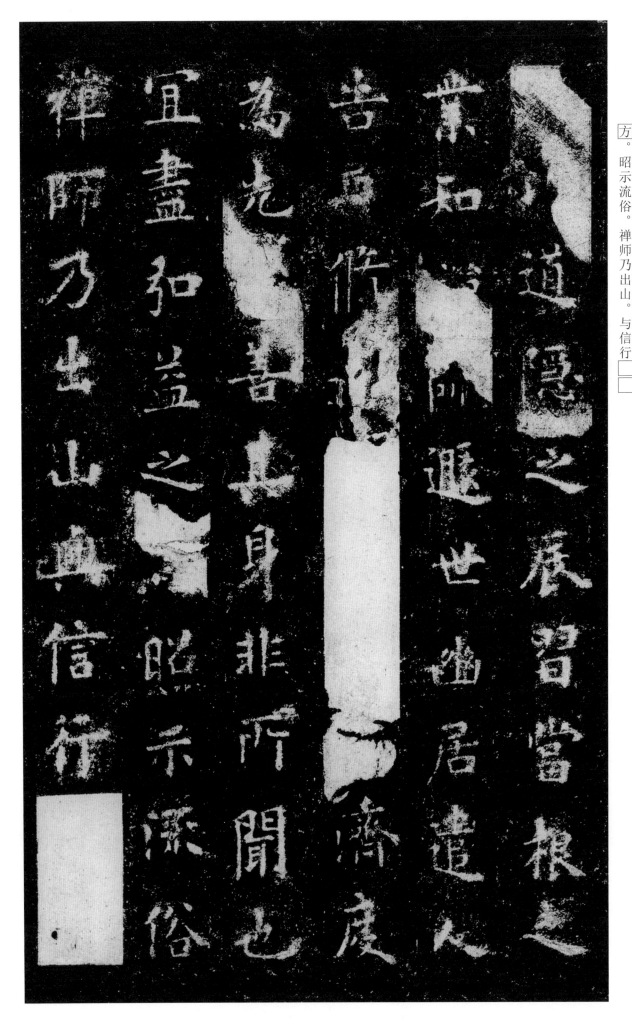

小道隐之辰习当根之
业知禅师遁世幽居遣人
告曰修道立行宜以济度
为先独善其身非所闻也
宜尽弘益之昭示流俗禅
师乃出山典信行□□

□。以道隐之辰。习当根之业。知禅师遁世幽居。遣人告曰。修道立行。宜以济度为先。独善其身。非所闻也。宜尽弘益之方。昭示流俗。禅师乃出山。与信行□□。

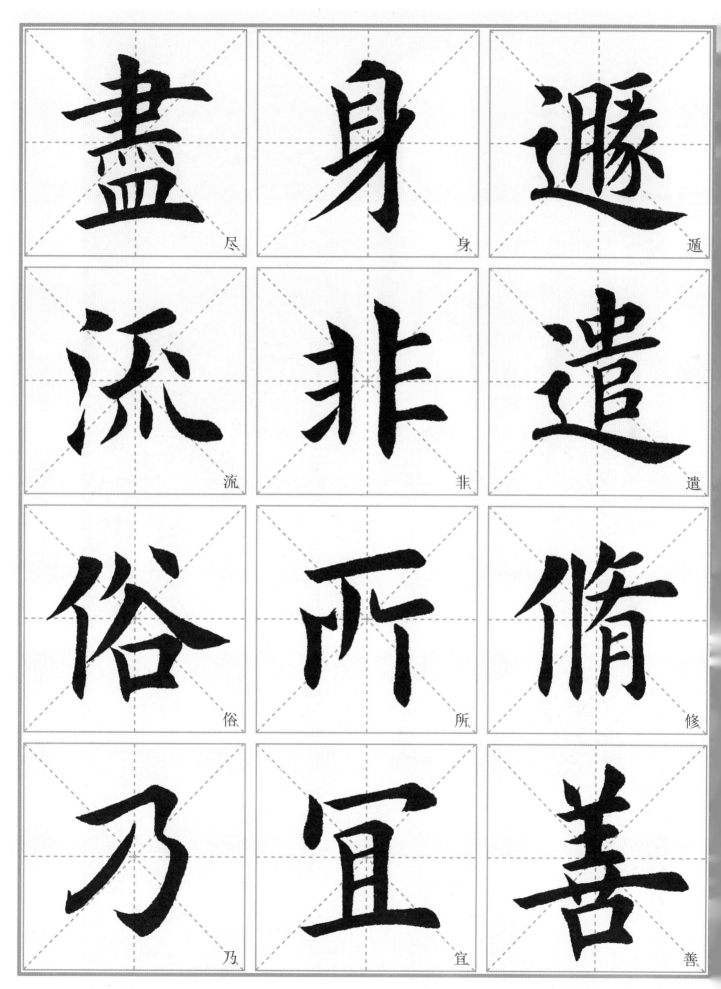

盡	身	遯
尽	身	遁
流	非	遣
流	非	遣
俗	所	脩
俗	所	修
乃	宜	善
乃	宜	善

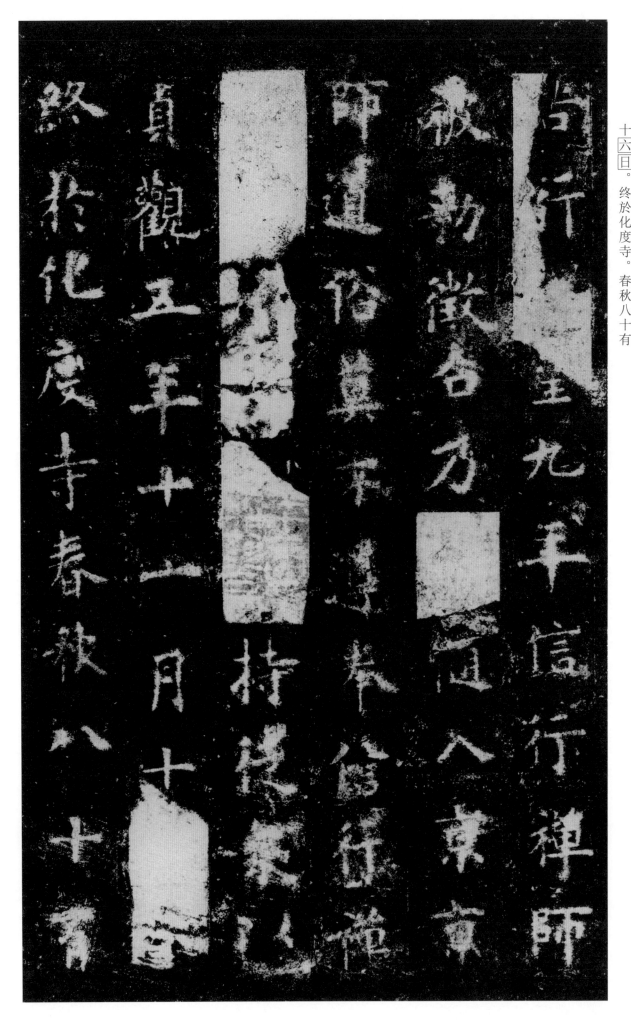

苦行。开皇九年。信行禅师被敕征召。乃相随入京。京师道俗。莫不遵奉。信行禅师□□之□□持徒众。以贞观五年十一月十六日。终於化度寺。春秋八十有

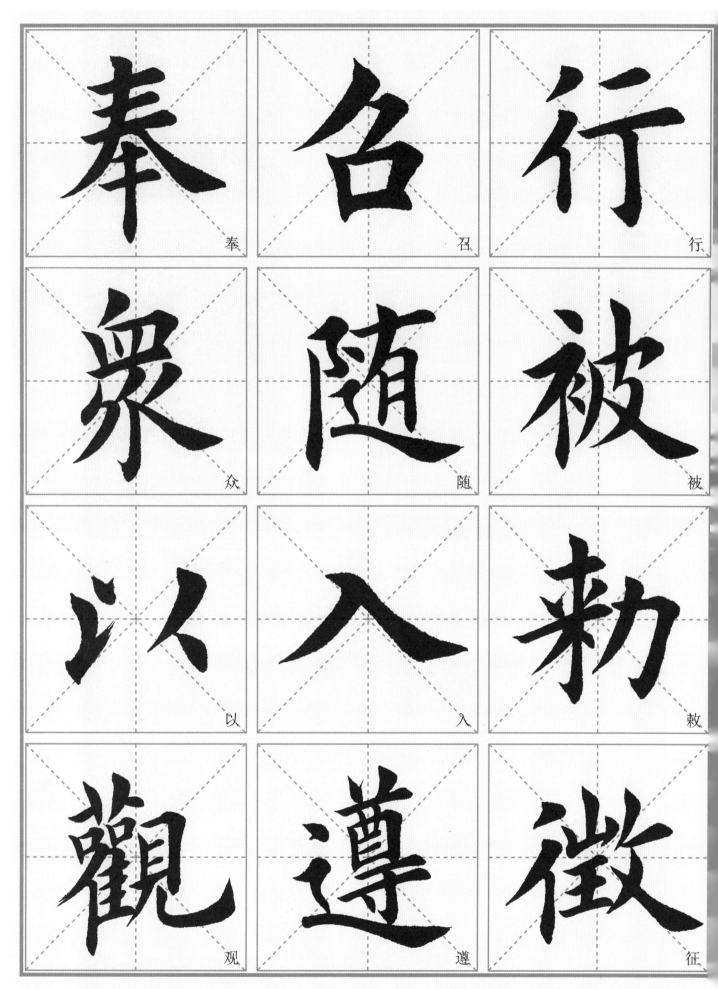

奉　召　行
众　随　被
以　入　敕
观　遵　征

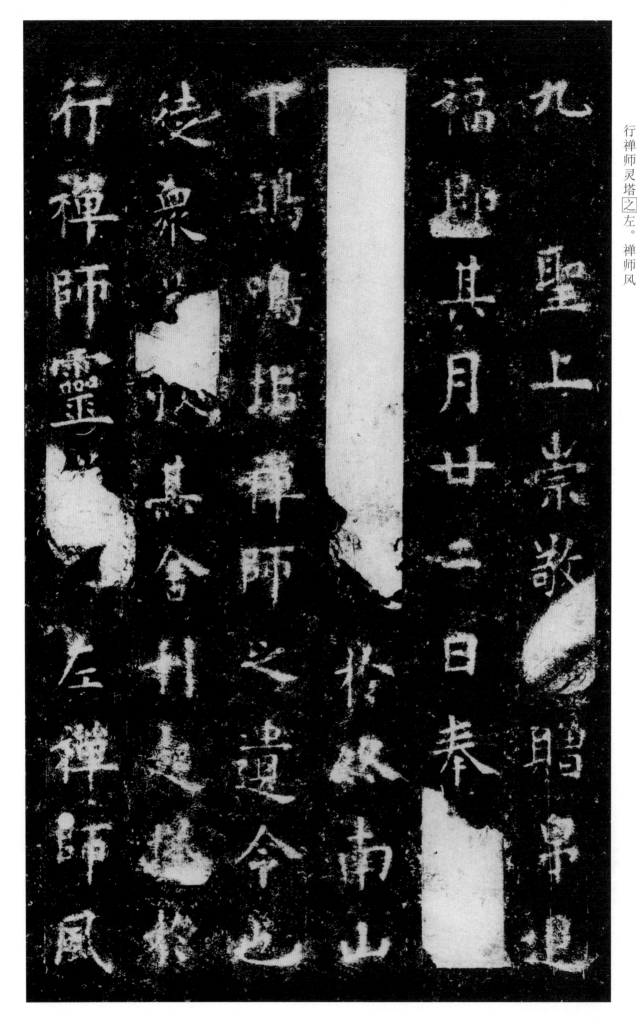

九。圣上崇敬情深。赠帛追福。即□其月廿二日。奉送灵塔於终南山下鸱鸣堆。禅师之遗令也。徒众等收其舍利。起塔於信行禅师灵塔之左。禅师风

九聖上崇敬贈帛追即其月廿二日奉於終南山鳴堆禪師之遺令也舍州恩於左禪師行禪師靈左禪師風

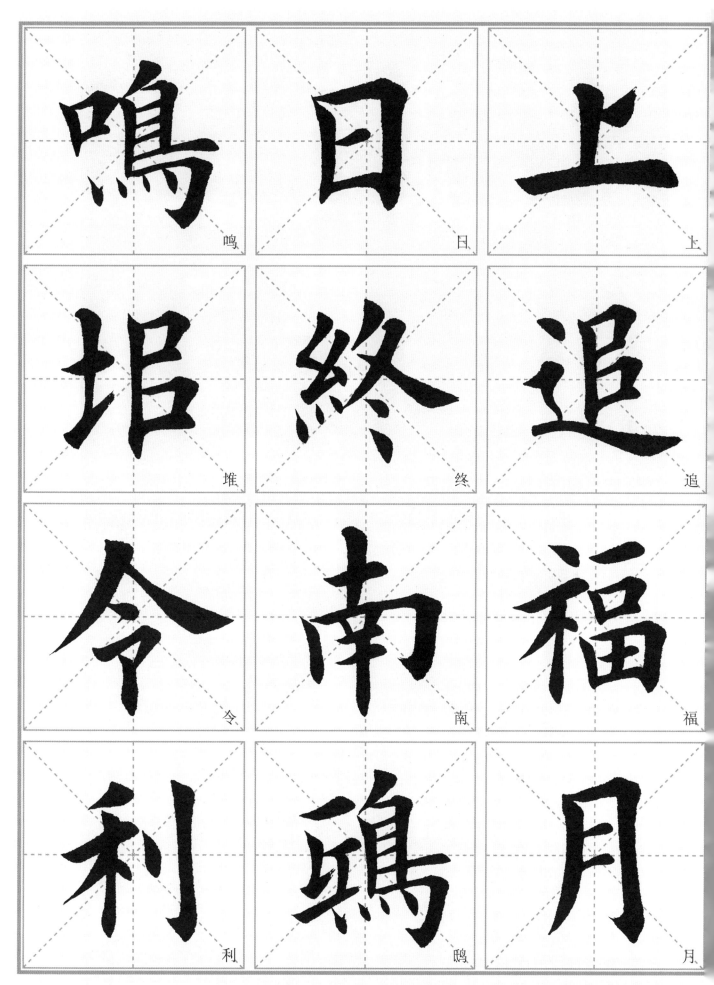

鸣　　日　　上

堆　　终　　追

令　　南　　福

利　　鸥　　月

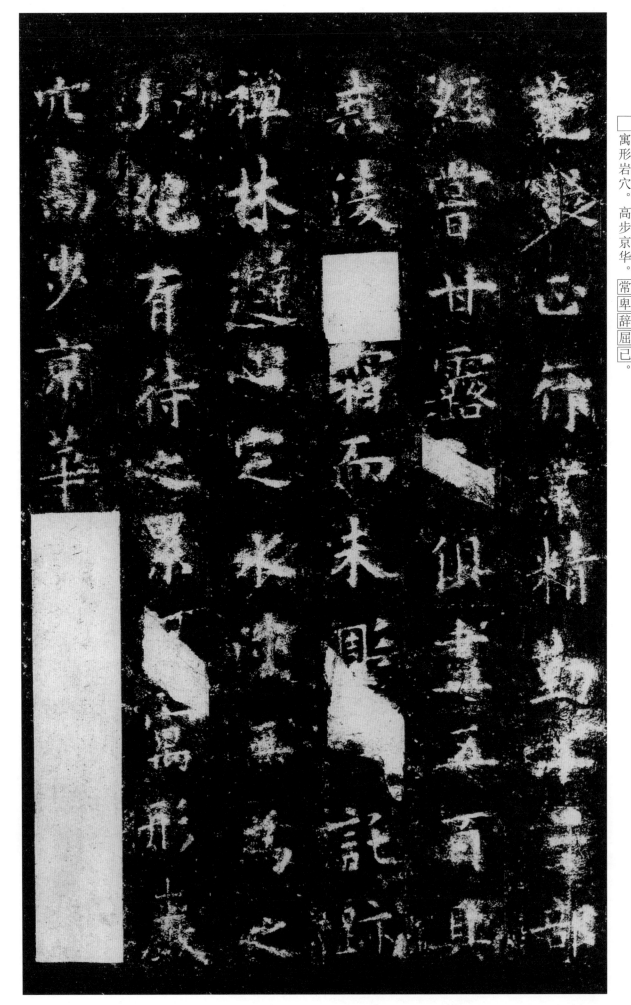

范凝正。行业精勤。十二部经。尝甘露[而]俱尽。五百具戒。凌[严]霜而未雕（凋）。[虽]托迹禅林。避心定水。涉无为之[境]。绝有待之累。[]寓形岩穴。高步京华。[常卑]辞屈已。

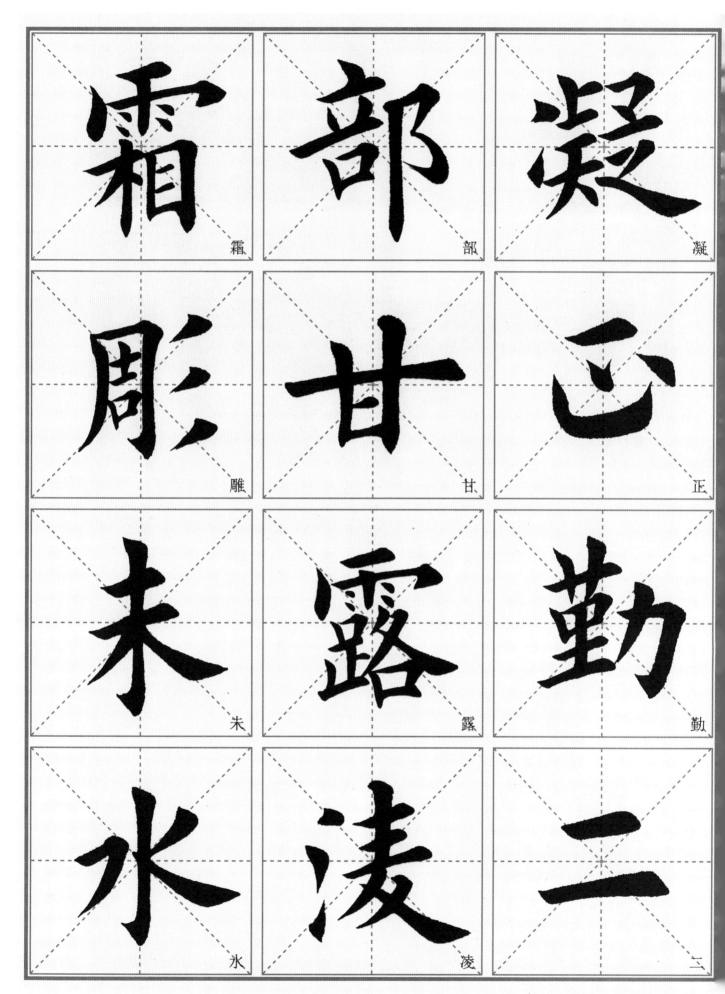

霜　部　凝

雕　甘　正

未　露　勤

水　凌　二

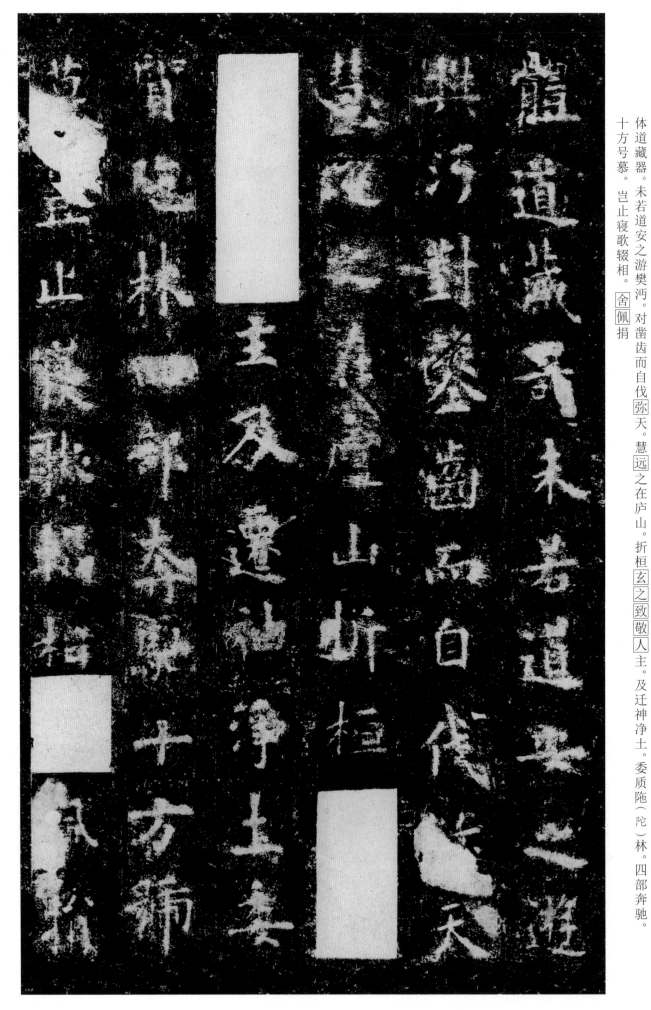

体道藏器。未若道安之游樊沔。对凿齿而自伐弥天。慧远之在庐山。折桓玄之致敬人主。及迁神净土。委质陁（陀）林。四部奔驰。十方号慕。岂止寝歌辍相。舍佩捐

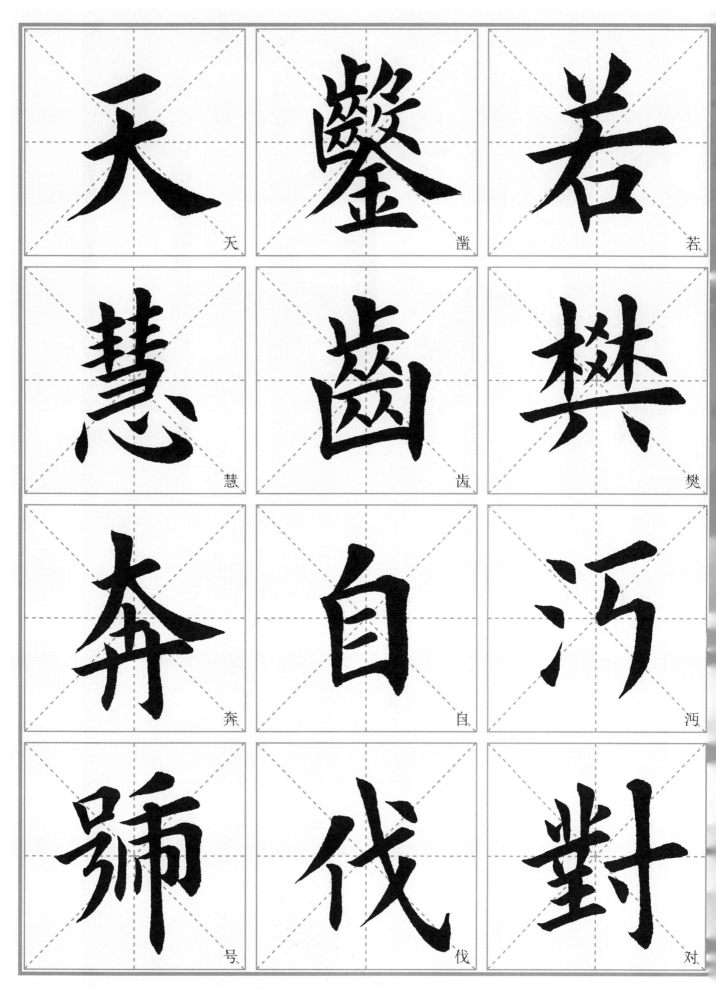

天　鑒　若

慧　齒　樊

奔　自　沔

号　伐　對

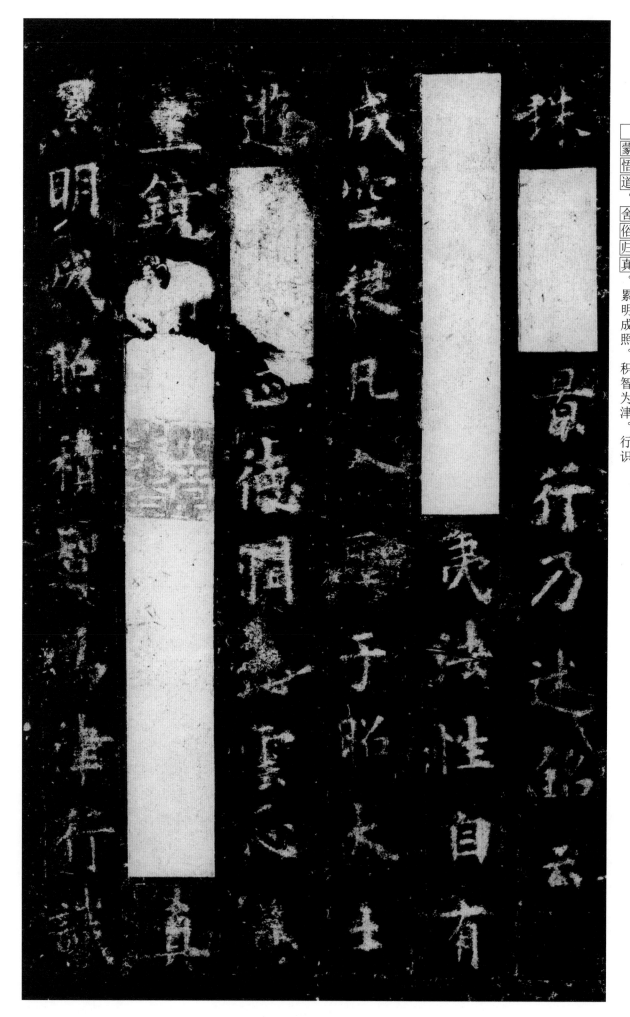

珠而已。式昭景行。乃述铭云。绵邈神理。希夷法性。自有成空。从凡入圣。于昭大士。游□□正。德润慈云。心悬灵镜。□蒙悟道。舍俗归真。累明成照。积智为津。行识

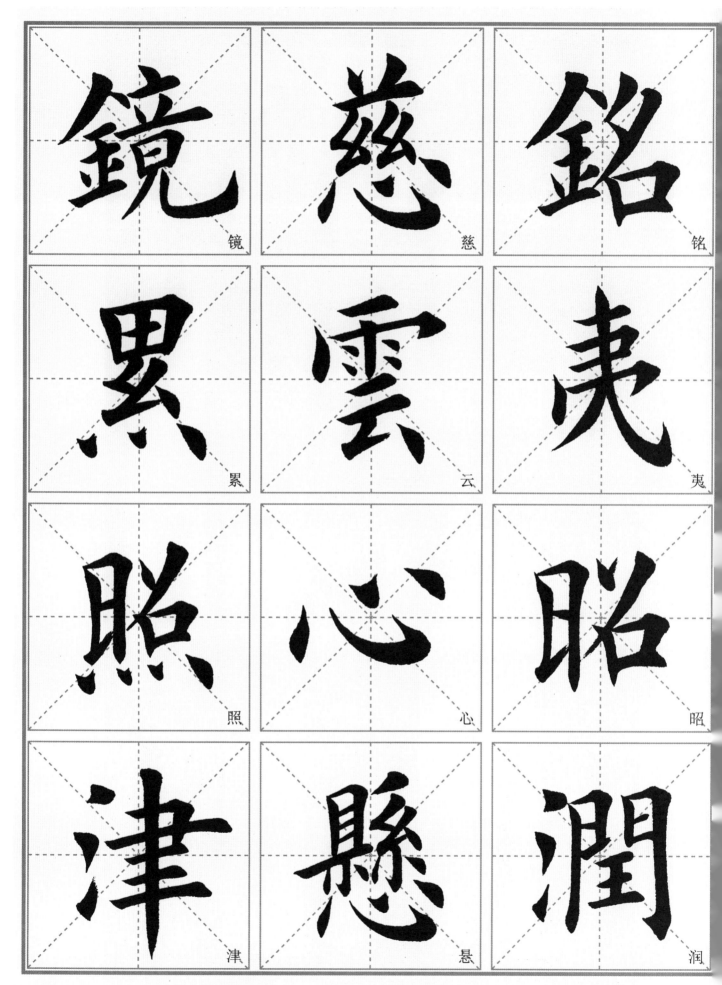

鏡	慈	銘
累	雲	夷
照	心	昭
津	懸	潤

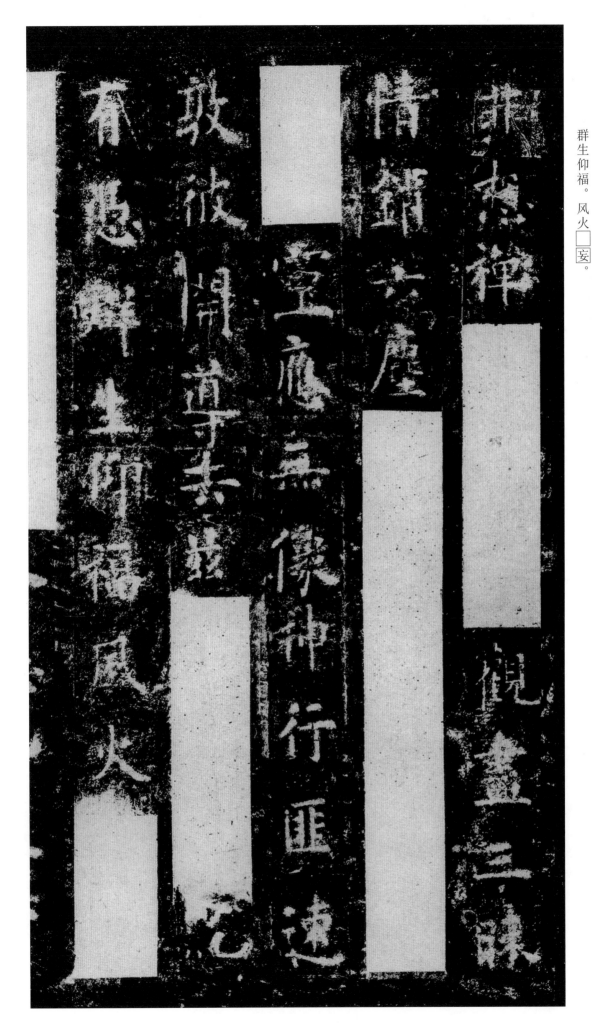

非想。禅□□。观尽三昧。情销六尘。结构穷岩。留连幽谷。灵应无像。神行匪速。敦彼开导。去兹□□。□绝有凭。群生仰福。风火□妄。

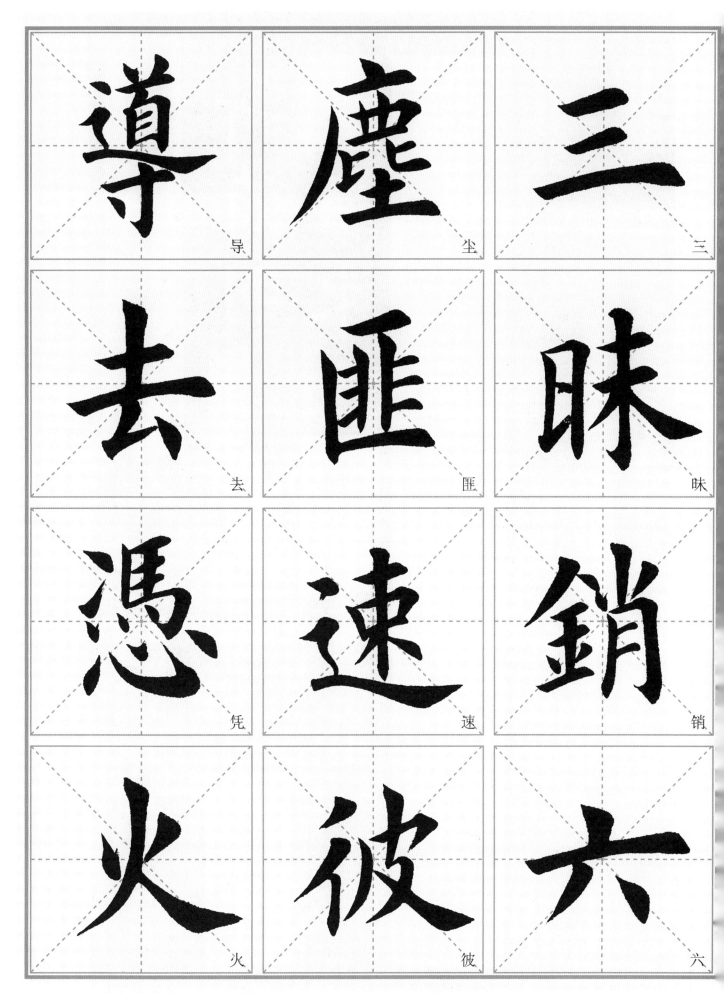

導	塵	三
导	尘	三
去	匪	昧
去	匪	昧
憑	速	銷
凭	速	销
火	彼	六
火	彼	六

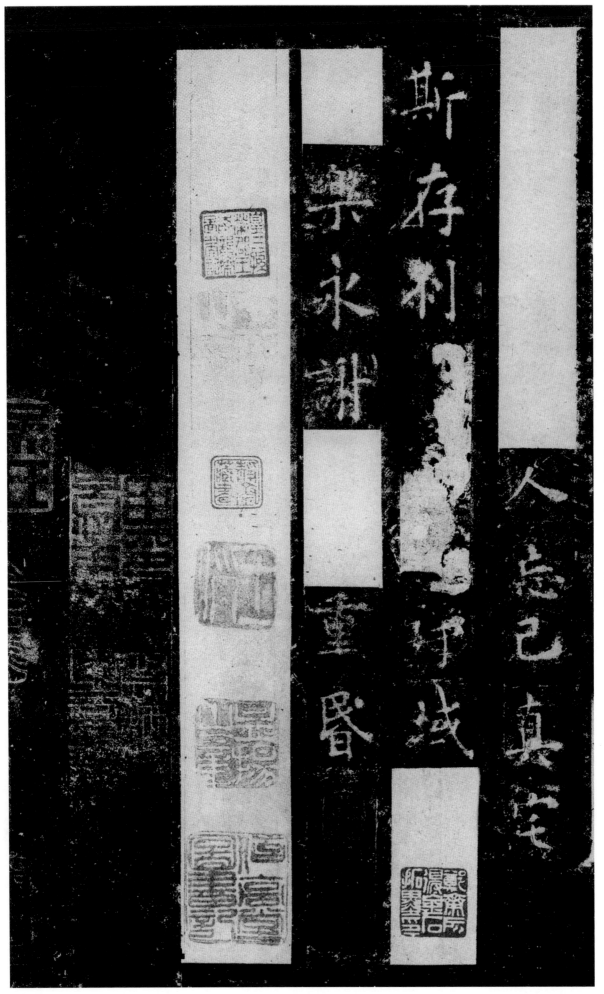

泡电同奔。达人忘己。真宅斯存。刹那□□。净域□□。□乐永谢。□□重昏。

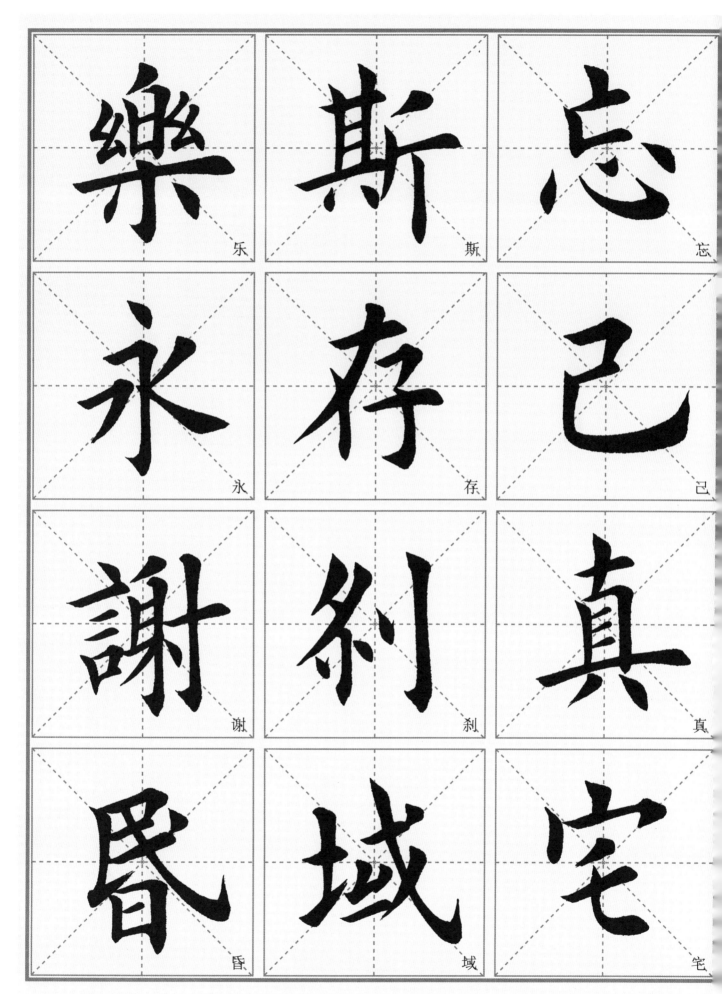

樂 乐
斯 斯
忘 忘
永 永
存 存
己 己
謝 谢
刹 刹
真 真
昬 昏
域 域
宅 宅

欧阳询《化度寺碑》

欧阳询（557—641），字信本，潭州临湘（今湖南长沙）人，隋朝时任太常博士，入唐后累迁银青光禄大夫、给事中、太子率更令、弘文馆学士等。欧阳询与虞世南、褚遂良、薛稷并称为"初唐四家"。

《化度寺碑》，全称《化度寺故僧邕禅师舍利塔铭》，唐李百药撰文，欧阳询书，碑刻于贞观五年（631），原石已佚，清人翁方纲考证为全碑计35行，每行33字。

此碑以方笔为主，方圆并用，用笔瘦劲凝练，刚健挺拔；结构紧密，内敛修长，法度严谨。此碑是最能体现"唐人尚法"的经典楷书碑帖之一。

由于年代久远，传拓又多，碑面磨损严重，自宋代以来，翻刻传拓众多，目前以上海图书馆藏本（即吴湖帆旧藏"四欧堂"本）最为精良，系唐刻原石的宋拓本，临习时可参看敦煌本。

欧阳询《化度寺碑》基本笔法

（一）横画

1. 长横。碑中长横的变化主要体现在形态上。如"者""平""右"等字的长横，露锋或藏锋起笔后向右以中锋行笔，笔力先由重到轻，再由轻到重，故显得中部较细，而"上""五""方"等字的长横写法与前者相似，但在行笔的过程中笔力均匀，故整体形态无明显粗细变化，只是收笔稍重。

2. 短横。短横的变化主要体现在起笔和收笔上。如"夫""太"等字的短横，方起笔，收笔也稍显方势；如"仁""三"等字的短横，方起笔而收笔稍显圆势；如"控""神"等字的短横，露锋尖起笔，渐行渐重，收笔处也略显方势，整体显得左细右粗。

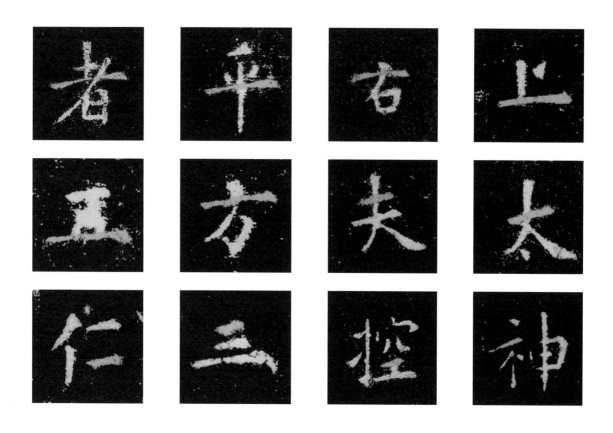

（二）竖画

1.垂露竖。碑中竖画以垂露竖为主。如"化""僧""攸""情"等字的竖画，露锋或藏锋逆入起笔，换向后由上向下以中锋行笔，收笔时稍向左（或向右）行笔，随即向右（或向左）以回锋收笔。

2.悬针竖。如"群""神""叔""郭"等字的竖画，起笔、行笔与垂露竖相同，收笔时逐渐提锋以出锋收笔，关键是要把握收笔前的"肚"。

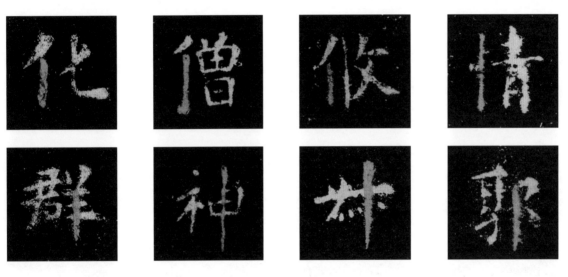

（三）撇画

1.长撇。如"劳""者""在""乃"等字的撇画，露锋起笔，换向后由右上向左下取弧势（或斜势）行笔，逐渐提锋，以出锋收笔，重点掌握长撇的"头""脖""肚""尾"四要素。

2.短撇。如"仁""有""乘""之"等字的短撇，露锋起笔，换向后向左下行笔，行笔过程较短，然后渐提笔锋以出锋收笔。

3.兰叶撇。如"原""庆""石""庭"等字的撇画，露锋起笔，顺锋由右上向左下取弧势行笔，渐提笔锋以出锋收笔。

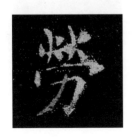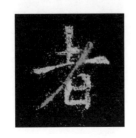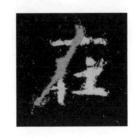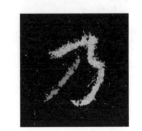

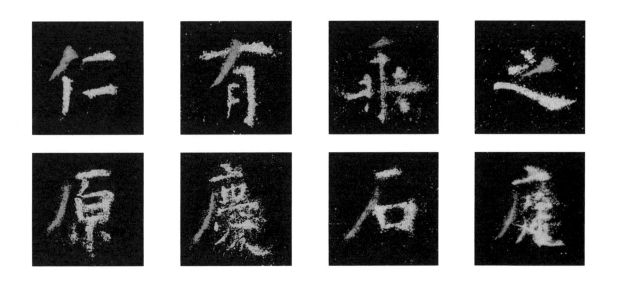

（四）捺画

1. 斜捺。①圆头。如"人""父"等字的斜捺，露锋起笔，换向后由左上向右下行笔，渐行渐重，至捺脚处向右下取平势以出锋收笔；②尖头。如"入""效""俗"等字的捺画，露锋起笔，顺锋由左上向右下行笔，渐行渐重，至捺脚处向右下取平势以出锋收笔。

2. 平捺。如"游""之""徒"等字的平捺，藏锋逆入起笔，迅疾换向由左上向右下作曲线行笔，以体现其波折感，至捺脚处略向右上以出锋收笔；而"超""运"两字的平捺笔法与前者相同，只是"一波三折"的形态较前者更为明显。

3. 反捺。如"深""度"等字的反捺，露锋起笔，换向后由左上向右下行笔，渐行渐重，收笔时先向右下稍按，随即向左上以回锋收笔。

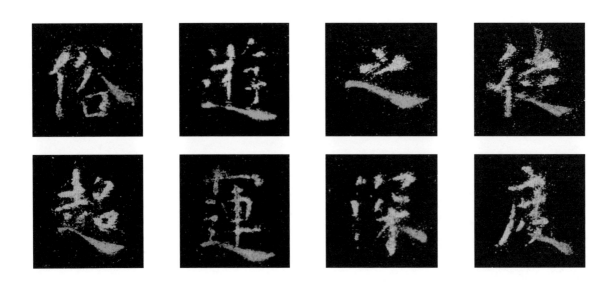

（五）点画

1. 竖点。如"方""宗""字"等字的竖点，起笔与竖相同，向下稍行笔，笔力渐轻，随即回锋收笔，点画虽小，笔法必须到位。

2. 斜点。如"率""谕""交"等字的点画，露锋起笔，由左上向右下行笔，收笔时向左上轻回。

3. 撇点。如"尝""漱""形"等字的撇点，笔法与撇相同，只是行笔较短。

4. 挑点。如"心""精""上"等字的挑点，露锋起笔，由左上向右下行笔，收笔时先向左上轻回，随即向右上出锋收笔。

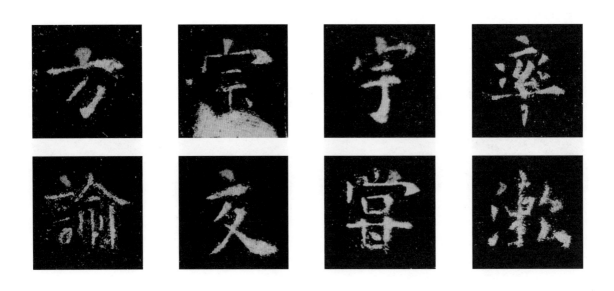

 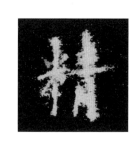 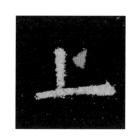

（六）折画

1. 长折。如"闻""周""明""朗"等字的折画，横画向竖画转折时向右下取斜势稍按，迅疾换向，由上向下作竖画直行，收笔时作钩状，或作垂露状。

2. 短折。①如"为""中"等字的折画，横画向竖画转折时，提锋换向，随即向右下稍按后由右上向左下作斜线行笔，收笔时提锋轻回；②如"焉""师"等字的折画，横画向竖画转折时，顺锋向右下稍按，随即换向由右上向左下取斜势行笔，收笔时提锋轻回。

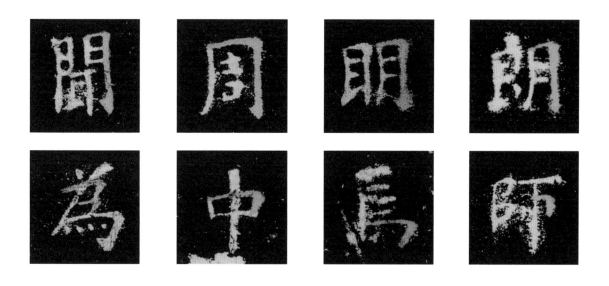

（七）钩画

1. 竖钩。如"寺""乘"等字的竖钩，先作竖画，至钩处轻提笔锋向下写出钩的最低点，而后笔肚在前顺势向左上由重到轻出锋收笔。

2. 斜钩。如"成""藏"等字的斜钩，露锋起笔，换向后由左上向右下以弧线行笔，收笔时先向左上略回，随即向右上出锋收笔。

3. 竖弯钩。如"尤""睹"等字的竖弯钩，先以弧线或斜线作竖画，换向后顺势由左向右作横画，渐行渐重，出钩时向右上轻出。

4. 心钩。如"凭""聪"等字的心钩，露锋起笔，顺锋作弧线由左上向右下行笔，渐行渐重，钩出时先向左稍回，随即向左上钩出。

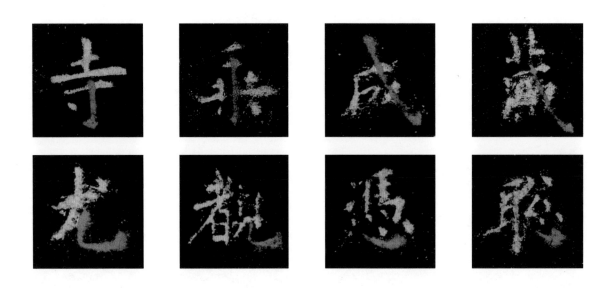

临写此碑要注意以下几点：

1. 唐人尚法，故对笔法要求十分苛刻，在用笔上一定要以中锋为主，笔法严谨，不可草率。

2. 欧书以方整挺拔著称，故在行笔时要做到干净利落，不能拖沓。